萬水千山總是情

鄧偉雄曲詞選集

庚子正月鎬　集古齋藏板

中華書局

| 作 者 簡 介 |

鄧
偉
雄

香港中文大學社會科學學士，香港大學文學碩士及
哲學博士，主要研究方向為中國繪畫。現任香港大
學饒宗頤學術館副館長（藝術）、廣州市饒宗頤學
術藝術館館長，負責統籌展覽及出版項目。

香港第一代電視專業人士，曾先後擔任電視廣播
（香港）有限公司編劇、創作主任、製作副總監，以
及澳門電視台台長、香港有線電視總經理等職務。

在文學範疇上，凡詩、文、小說、諷刺小品等皆有
著述，包括《大話西遊》、《香港地語錄》等。譯
著有《清宮散佚國寶特集》等。

在藝術範疇上，究心於藝術史、藝術理論及藝術
創作的研究，出版著作包括《齊白石畫傳》、《香
港藝術家對話錄》、《丁衍庸筆下萬象》、《饒荷
盛放：饒荷的形成與發展》、《饒宗頤教授書畫研
究》等。2020 年，舉辦「聯繫襟懷——鄧偉雄七
言聯書法展」。

香江鄧偉雄作西詞六十首屬鈔

萬水千山總是情

己亥孟夏渝州孫峻峯釧竟並題於

山之麓半橘書堂計八十七篆

柳岸潮邊放舟輕

一已亥

偉煌

雅俗共賞　圓融無礙

音樂，是最容易引起心鳴的藝術之一，自遠古以來，人類便以音樂－特別是歌唱－的形式抒發感情，或誦讚天地神靈。歌唱需要樂曲，亦需要歌詞，於是音樂與文學從此結下了不解之緣。

撰寫歌詞，分成了文學創作的一個途徑。以中國為例，由伊耆氏採集、孔子編訂的古代民謠《詩經》，反映了周代社會生活的方方面面。秦漢則是樂府，接著是唐詩宋詞元曲明清傳奇，每個不同的時代都有自己獨特的創作形式和

風貌到了近當代，大家最耳熟能詳的應是早前的時代曲和近代的流行歌曲。既然是文學創作的一個途徑，那末創作者的文學水平和藝術修養對作品的質量和傳世價值當然大有影響。我所視識的黃霑學長和鄧偉雄博士，正是歌詞劇作這個文學領域的表表者，我有幸能和鄧偉雄博士共享多年對他的藝術天賦才華和修養有所了解，也極為欽佩他編寫的眾多電視劇膾炙人口、街知巷聞是電視劇時代的文學地標。他創作了三百餘首的

電視劇主題曲和其他歌曲亦是唱遍大江南北，乃至海外華人社區，可謂無人不知無人不曉，多年來在我們辦的一些大型活動中段如需要介紹鄧博士的話，你只要介紹一句鄧博士是〈萬水千山總是情〉的作詞人，這樣，對方就會馬上豁然表示明白，並隨即肅然起敬，其他都不用說了。

作為一位藝術家鄧偉雄最難得，最令我折服的是他是雅俗共賞圓融無礙。如前所述他的電視劇集及歌詞作品受到全球華人的讚賞

風行海內外，歷久而常青，可他對中國書畫藝術的研究和修養亦是極為深刻，世所罕見的。他在這方面著作甚豐，是公認的權威。鄺偉雄博士這冊新書的出版，對我們唸中文系眾多同學也有重要的參考價值。唸中文系畢業，教書是一條出路。如果不想教書的話，或可考慮當個編劇或填詞人，這也是一條不錯的出路。鄺博士在這方面的傑出成就，和他的優秀作品都足以借鑒和學習。同學們如能用心研習，當會得益匪淺。

李焯芬 [印章]

香港大學饒宗頤學術館館長

二〇二〇年五月

萬水千山總是情　　鄧偉雄

自序

　筆者創作流行曲詞可說是因勢而成。從上世紀六十年代後期開始。筆者就在電視臺負責電視劇創作及製作的工作。當時的電視劇都有主題曲及插曲等。到了一九七九年。當時電視武俠中篇劇刀神的監製李鼎倫兄忽然對筆者說。刀神的電視劇主題曲找不到人填詞。柢有你來寫了。明天就交藁。筆者便寫了春雨彎刀這首主題曲。初藁完成後。就我老友湛哥

一黃霑先生一看。湛哥閱後撻頭問。這真是你
第一次寫歌詞嗎。還可以嘛，筆者便趁機向他
請教寫歌詞的訣竅。又得他詳加指點。如此筆
者便開始了歌詞創作。至今約有三百餘首作
品。若問筆者覺得自己的歌詞創作生涯怎樣
稇能說一句詞三百。一言以蔽之曰。情尚真。

萬山不會阻君去向乙亥初秋先姑

自序

絕代雙驕

楚留香

豪俠風流

名劍風流

咪怕笑一笑

問誰知道我

孤鷹

過客

命運

春雨彎刀

經中人

留香恨

流浪之歌

閃閃星辰

京華春夢

願拋情萬縷

風霜伴我行

莫問此生

飛鷹

情濃恨更濃
胭脂淚
一點相思
莫負今宵
小丑人生
浮生若夢
頂天立地
楚河漢界
新蔡師兄
兩心未變
迷離
醉

歌衫淚影
多少柔情
覓愛重重
一生多姿采
難忘的你
心中祇有你
楚歌
開心每一秒
孤獨不再怕
愁思逐水流
祇有情永在

春雨彎刀
作曲　顧嘉輝　原唱　甄妮

情～怨～在春雨裏仇～恨恨在彎刀邊耀目

刀鋒光似冰霜難斷春雨恨綿～

響～笑～在春雨裏名～利～在彎刀邊斷石

分金刖勝青霜難斷心裏恨綿～

心似絮還亂恩似滅還現萬般得失萬般愛惡

盡在江湖了斷【重唱】

情～怨～消失春雨裏名～利～滅御彎刀邊

獨騰凄風吹冷肝膽陪伴那春雨密綿～

【重唱】

絕代雙驕

作曲顧嘉輝
原唱羅文

一笑渡關山。孤劍在膝間。拋盡此生勢和名心

如明月。

披髮踏千山。匹馬伴青衫。牽盡幾多女兒情。一

去何日還。

生要能盡歡。死要能無憾。惟望如願獨去萬里。

隻影流浪。[重唱]

碧血滴青衫。恩怨盡盡煙消。拋盡此生勢和名。一

去何日還。[重唱]

[重唱]

一笑渡關山。孤劍在膝間。披髮踏千山。匹馬伴

青衫。

網中人

作曲　顧嘉輝
原唱　張德蘭

回望我一生。歷編幾番責備和恨怨。無懼世間

萬重浪獨怕今生陷網中。

誰料到今朝為了知心我自投入網。人在網中

獨回望世間悲歡盡疑勾。

豪強心志我未消磨。何妨成與敗，重：艱辛豈

怕他闖開。孽經非難事。[重唱]

唯望到一朝盡破金光燦爛名利網。猶像鳥飛

廣闊天。經開衝出不再返。[重唱]

[重唱]

楚留香　黃霑‧鄧偉雄合作

作曲 顧嘉煇
原唱 鄭少秋

湖海洗我胸襟。河山飄我影蹤。雲彩揮去卻不

去。贏得一身清風。

塵沾不上心間情愛不到此心中。來得安去也

寫意。人生休說苦痛。〔重唱〕

聚散效效：。莫寧掛未記風波中英雄勇就讓浮

名。輕拋劍外。千山我獨行不必相送啊。獨行不

必相送。〔重唱〕

留香恨

作曲顧嘉輝
原唱鄭少秋

夜闌靜。風霜濕我衣。月明亮。不照離羣鴈千栖

酒醉。我帶淚問。永別人那日夢裏還。

是緣份相識刀劍間。是情份。不怕共危難。歡欣

轉眼變作夢勾。悲歡息。追憶已恨晚。

歡世上。紅顏千萬。癡心愛。緣何有限。空嗟歎歲

月未長。袛怨情緣多刻難。〔重唱〕

獨流浪。關山影隻單。長懷念。孤單離羣鴈今朝

一切。已化夢勾。轉眼間追憶已恨晚。〔重唱〕

〔重唱〕

豪俠　薛志雄‧鄧偉雄合作
作曲 王福齡
原唱 羅文

曾經相見是緣份。同心揮刀飲破敵陣濺天血

簫都當尋常。踏遍千山把風雨吞。

無端相見又離別。湖海奔波各有命運歷經百

剗袖有我獨行。面對幾多苦與困。

世間千般稱賞明日變了怨恨。傲笑走江湖名

利化傷感。[重唱]

如今相看似舊日。誰知刀光裏滿是恨。欲拋鐵

飲袖歎我未能亂雨淒風幾許怨憤。[重唱]

[重唱]

流浪之歌

作曲　彈厚作
原唱　許冠英

人生不必多憂慮。歲月逝去如水翻高山歡笑

高歌。遠望萬千里路。常見到花開花墜。世事令

我歎息。孤清：走到天一方。我唯願踏遍千里路。

冷雨裏輕：洗我塵盡去。前路往。遙望天際長

虹。雪滿征心中歡暢無倦意。長路往寒月照荒

山徑。[重唱]

荒山悄靜常見到花開花墜。世事令我歎息。派

清：走到天一方。我唯願踏千里路。

[重唱]

名劍風流

作曲　顧嘉煇
原唱　羅文

平生。山野中。聽暮雨。望明月。醉千回。如今劍出

鞘。萬里凄風瀟瀟苦。

名劍香暗飄意若醉真似邀我相護。名劍懶揮

舞。莫教一朝血腥汙。願君休囘顧。烽煙迷漫滿地。他朝仗

塵霧瀰天願君休囘顧烽煙迷漫滿地他朝仗

劍一身。盡掃天際愁和苦。〔重唱〕

名劍經雪霜。兩地散。祇盼得再相會。名劍似水

雪。伴我千山隻影孤。〔重唱〕

〔重唱〕

閃：星辰

作曲　原唱鍾鎮濤
Anders Nelsson

望那閃：星辰。夜空中走過。為世界輕送溫情。

就似人春風。

在那遠處星辰。像翩：歌舞顧送那天際歡笑飄過湖山

伴你高歌唱妙韻秋冬去春風輕舞

蒼翠。〔重唱〕

閃星：破黑暗。共萬物相生。耀眼點：星辰遠

多少音訊。顧世界加添點愛。莫要分開你共我。

〔重唱〕

〔重唱〕

〔重唱〕

咪怕笑一笑

作曲 歷風
原唱 鍾鎮濤

咪怕笑一笑。就箕冧了半邊天。山裏有閃電。海

裏有波濤。咪怕笑一笑。就箕倒吊無個仙。他朝

轉咗運實有變。[重唱]

似苦永乾樣子。盞你會易老的。病痛又會嘵纏。

要把胷襟盡展。抛去汹腦掛牽。顧人、常歡笑。

[重唱]

咪怕笑一笑。就箕倒吊無個仙。終歸有期運會

變。[重唱]

[重唱]

京華春夢　　作曲　顧家輝
　　　　　　　原唱　汪明荃

如夢人生芳心碎，空對落花我淚垂。為何情緣

逝似水，大江去哪堪追。無奈情絲拋不去，堪歎

狂風吹飛絮，情義盡化煙。煙消天外去。

錯為情愛，一生落淚，往日情侶，負了寒盟帶淚

望遠方。青山嫰嫰。怨恨期待變唏噓。[重唱]

無限情心遭拋棄，飄泊如今怨恨誰，奈何又逢

暴雨風落花悲，盡醉。[重唱]

[重唱]

問誰知道我

作曲 Umberto Bindi/Gino Paoli/Carl Sigman
原唱 葉麗儀

是與非怎去判斷。休記掛問世間更有誰知道

我無懼怕。莫憂慮放聲高歌顛踣破笑一笑重

覓我路。問世間更有誰知道

過一生歡笑快樂不算錯。似人木偶強端莊。問世間更有誰知道

我無謂要束縛一生。

暴風不去退避點算錯問世間更有誰知道我。

雷電過祗當高歌要渡過風霜。咁先有我。

過一生歡笑快樂不算錯問世間更有誰知道

我無懼怕翻過高山。風中我唱歌。

是与非。不怕笑罵袛笑笑在世間。會有人知道
我鞭踏破。不會心俀我此生總會有知音總會
有知心。一生要笑傲裏經過。

願拋情萬縷　作曲盧蓮　原唱關菊英

念過去。兩情是百千縷。日与晚。百丈情絲訴不

休。念過去。瀰路野花暗香透。伴愛侶柳岸湖邊

放輕舟。[重唱]

怨一朝。輕說聲一聲分別。淚暗湧。箭穿心。此恨

悠悠。別亦難情未冷。恨瀰腔。如亂柳。百感生。心

中創傷。淚已濕透。[重唱]

今朝花開。偏偏使我淚兩流。花間輕舟。空教有

淚逐濁流。那段情難復再讓我拋情萬縷。有一

朝。心中怨聲。莫再輕透。[重唱]

[重唱]

孤雁
作曲 顧嘉輝
原唱 關菊英

夜沉靜。清風吹我衫。獨寥落。一隻斷腸雁。今朝

風雨。愛化別恨永別人。再會夢裏難。關山

恨緣份消失一瞬間。顧情份。不怕危和難。關山

相隔我帶淚望。祖歎息。青山斷望眼。

怨世上重重青山。怎可變。翱翔野雁關山去。我

覓檀郎。不怕長途風与浪〔重唱〕

淚流盡。今朝影隻單獨懷念。千里離羣雁。今朝

一切已當夢幻。祖怨他青山斷望眼。

風霜伴我行

作曲　顧嘉輝
原唱　鄧麗君

將一生夢想，換到多少悔恨與禍殃。誰願鏡內

駿出孤獨影，無奈往事烙心上。心中有恨難量。

為報深恩我願添禍殃。誰令怨恨似比山高風

霜伴我行。

恨我心多鎖韁。萬千結縛住愛與怒。難斬斷解

不開人世上情懷。要拋到腦後。一朝我願能償。

站到高峯暗自我回望。長路冷落百般心傷。風

霜伴我行。〔重唱〕

〔重唱〕

過客
作曲　顧嘉輝
原唱　關菊英

多少勝敗盡皆過去。多少恩義似輕煙消。我踏

流水。不顧而去管他世事興衰。

千般愛恨亦都過去千般心事全是迷茫舊情

流水。轉眼逝去。空有恨留夢裏。

要讓暴雨,洗去我心多俗慮。我願疾風吹散了

悲憂悄然而去。不怕四方飄泊,冰雪暝孤影。[重

唱]

幾多霸業任他過去。幾多風暴瞬息消失。世事

流水。休要回顧。一笑我踏步去。[重唱]

[重唱]

莫問此生

作曲　李瑞成
原唱　李龍基

莫問此生有幾多風波。莫問會幾多次受挫獨
自去闖理想中天地。無懼怕多險阻。
大地兩巖當蒼天高歌。巨浪似今世高也直過就
讓世間笑我一生驕傲。誰顧意今世白過。
一朝我在那高處。心裏面實覺孤單。無限頌讚
輕輕飄過誰令我知道為什麼。[重唱]
莫問此生有歡欣樂多。莫問我今生對或錯受
盡創傷。再攀高峯頂上。誰願意一世白過。[重唱]

[重唱]

命運

作曲　顧嘉煇
原唱　甄妮

命運真像猛獸。始終睇未透是與非。時當變。未
停留。就像風裏舟。離和合。都祗當夢境。不再尋
求。情共愛。未去管。放或收。不必去煩愁。莫愁。[重
唱]

悲歡應份看透。哀傷不顧有。樂與苦。從來慣獨
承受。就讓風帶走。吹走。[重唱]

[重唱]

願這生。無愁怨。妒和恨。就讓風帶走。吹走。

飛鷹

作曲　顧嘉輝
原唱　鄭少秋

乘風去。恨難舊愛尋。長相思。空惹千般恨。讓青鋒斷。卻變多恩怨。情愛。都當做輕煙散。不再問。

乘風去。似踏萬里雲。成与敗不向蒼天問。踏關山。仗劍倚天千里長嘯。天上飄過恩怨誰問〔重唱〕

送風去。傲霜雲。長天去誰懼劍留痕。送風飛雲裏翱翔。我為誰去飄泊。乘風去。萬千里覓佳侶

〔重唱〕名利都拋去。能共振翼到天邊。相對一生〔重唱〕

英雄出少年

作曲 顧嘉煇
原唱 關正傑

無負今朝少年時去管多少不平事是与非盡在我心。冒死生存情義悲我願放下苦我願去嘗悲歡我自知山我願去移火我願闖過心內

志難移。〔重唱〕

無論幾多次成敗要創一番英雄事歷百險大少去鬧擲死生留名字悲我願放下苦我願去嘴悲歡我自知山我願去移火我願闖過心內

志難移。

嘴悲歡我自知山我願去移火我願闖過心內

志難移。

〔重唱〕難移。

鱷魚潭

作曲　顧嘉輝
原唱　甄妮

鱷魚潭，風波變化。怎顧到得意背面是危難。入

龍潭，轉身已晚。與你共患難，見真肝膽。[重唱]

誰令我將一切當注碼，誰能料心中愛恨漸淡。

難脫身。渺茫前路。刀鋒邊，劍影間。[重唱]

誰令我心裏似雪冷。誰能料思怨是夢幻。擲死

生得到什麼。勝與敗一瞬間。[重唱]

[重唱]

擲死生得到什麼。勝與敗一瞬間。

風聲裡都找到愛　律施

十三太保

作曲　顧嘉輝
原唱　羅文

人間常變幻。長天劍影瀟瀝。人生要轉多少彎。

前景常變幻。欲歸遠山。情仇未了。俠影遍塵寰。

誰在我心中永不散。相思恕尺莫當聞。何日能

共你相聚。哪怕闖入刀山。情重卻相分。怕歸晚。

江山風雨獨往還。何日能共你相聚。無恨怨嗟。

歎。

獨去萬里路了。卻恩怨。踏千山。過怒濤。何日再

復還。恨怨未放下。劍氣冰冷。鴈孤飛。月未破料

此生斷情難。多少彎。前景常變幻。顧拋仇恨。誰能

人生要轉多少彎。前景常變幻。顧拋仇恨。誰能

忘我。留得劍影瀟瀝。

郎歸晚

作曲　顧嘉輝
原唱　汪明荃

世事多苦惱　別時那知見時難　怕憶舊侶　怕想

舊愛。一生悲歡恨怨問。既是情心不冷卻為何

遠方去未還　幾多後悔百般愛念　讓清風吹散。

那日驚覺夢已殘　騰得卻是愁無限。願君記取

相思意　休付流水不可挽。[重唱]

怕問情天幾多變　往日情歡息再續難。泗腔恨

意愛海變幻　令今生衲堪歎。[重唱]

[重唱]

萬水千山總是情

作曲　顧嘉煇
原唱　汪明荃

莫說青山多障礙。風也急風也勁。白雲過山峯
也可傳情。莫說水中多變幻。水也清水也靜柔
情似水愛共永。[重唱]

朱怕豔風吹散了熱愛萬水千山總是情聚散
也有天注定。不怨天不怨命。但求有山水共作
證。[重唱]

[重唱]
但求有山水共作證。

何必多苦惱

作曲　顧嘉輝
原唱　陳潔靈

為何太多苦惱擔憂青山太高憑著信念鼓舞。

有一朝攀登到從來也不驚怕嶮路阻障要盡

掃荊棘滿途。不必視為苦惱拋得開記掛負累。

不會怕滿途：長途應帶笑人生到處鼓舞。

為何太多苦惱擔憂蒼天會倒情義要是不變。

愛亦在天不老。唯求兩心相印。無限心意也盡

訴。風霜滿途。不必視為苦惱拋得開記掛負累。

不會怕滿途、長途應帶笑。人生到處鼓舞。

為何太多苦惱擔憂一朝跌倒。其實世事多變。

似風中花飛舞原來世上一切。其實早已有定

數。悲歡世情心底莫留苦惱。

鐵血丹心

作曲　顧嘉輝
原唱　甄妮　羅文

[女] 依稀往夢似曾見，心內波瀾現。

[男] 拋開世事斷愁怨。

[合] 相伴到天邊。

[男] 逐草四方，沙漠蒼茫，那懼雪霜撲面。[重唱]

[女] 冷風吹，天蒼蒼，藤樹相連。[重唱]

[男] 躲鵰引弓，塞外奔馳，笑傲此生無厭倦。[重唱]

[女] 猛風沙，野茫茫，藤樹兩纏綿。[重唱]

[男] 天蒼蒼，野茫茫，萬般變幻。[重唱]

[女] 應知愛意是流水，斬不斷理還亂。[重唱]

[合] 身經百刼也在心間，恩義兩難斷。[重唱]

[重唱]

天降財神

作曲　顧嘉輝
原唱　譚詠麟

事事求代價，一生太操勞，日日去爭未讓半分，
得失誰料到，應知有安排，就望有朝，天降財神。

〔重唱〕
樣樣事關心。時時來慰問。撞著遇到知心一個。
天降下鴻運，末路亦不分。窮途無悔恨。互勵互
勉抛開虛詐，患難見真心。真正行運〔重唱〕
開工逢日曬，收工雨水淋，並未叫苦，萬事要忍，
過車無懼怕，不必計升沉，莫負愛心，幸運會將
你等，天降財神。

〔重唱〕

再共舞

作曲　黎小田
原唱　梅艷芳

音樂始終不斷演奏着節奏勁。血也沸騰展舞

步身要動。手足揮舞純動作。今朝一去不知那

日再共舞。

應享受不必牽掛一切事。碰与撞要去退讓不

發怒充滿勁。高聲呼叫齊共舞。今朝一去不知

那日再共舞。

怕青春快逝會虛度。笑可以除煩惱。不怕叫又

跎不覺疲勞。[重唱]

真性情。心中一切傾訴盡確自由。那會理會規

律生与齊。不又分界齊共舞。應詠知道心中嚣

悶要盡吐。[重唱]

[重唱]

我走我路

作曲　黎小田
原唱　張國榮

過一生。不要旁人主宰成和敗。不會置身事外。

仰望長天。栢要与你共在。更未曾害怕。我走我

路。�|| 嶇嶇。多障礙。

回頭望。不必要回感慨。未會驚此際冷風厲害。

世事常變。多少次意料外。我顧情意。縱使遍歷

變倦不變改。

眼裏多少愛火在內。我到你。一生染上光彩。過

一生。不要旁人主宰成和敗。不會置身事外。要

用情和意。似是陽光常在。〔重唱〕

作曲　顧嘉輝
原唱　張德蘭

何日再相見

誰令我心多縈遷　誰共此生心相牽　情義永堅

持遺憾亦可填　未怕此情易斷

誰令我心苦惱添　前事往影相交疊　誰懼怕深

情。常留在心田　恨愛相纏莫辨

緣份也真倒顛　承受幾番考驗　無論那朝生死

別心裏情似火燄　誰令我心多掛牽　惟望有朝

會相見　何事世間情　情恨永相連　未怕此情易

斷【重唱】

【重唱】

情義兩心堅

原唱　張德蘭　作曲　顧嘉煇

情若真。不必相見恨晚。見到一眼再不慨歎情

義似水逝去。此心託飛鴈。遠勝孤單在世間。

情若真。不必驚怕聚散。變化轉瞬也應見慣誰

願去揮慧劍。此心託飛鴈。縱隔千山亦無聞。

情比朝露。未怕短暫存在兩心堅，情不會淡別

去已經難。重會更艱難。愛火於心間不冷。

情若真。不必苦惱自歎。縱已失去也可再挽情

緣至今未冷。此心託飛鴈。那怕悲歡。何妨聚散。

〔重唱〕

情緣至今未冷。此心託飛鴈那怕悲歡。何妨聚

散。

笑傲江湖

作曲顧嘉輝
原唱葉振棠　葉麗儀

[妥]那用爭世上浮名。世事似水去無定。

[罡]要覓取世上深情。何懼奔波險徑。

[妥]也亦知劍是無情。會令此心再難靜。

[罡]那恩怨。未曾問。

[妥]縱是相聚也短暫。

[罡]心中此際情。

[罡]此際情也可永。

[合]那懼千里路遙遙。未曾怕風霜勁。[重唱]

[妥]心中獨唱[重唱]

[男]此生還膡[重唱]

[女]多少柔情。[重唱]

[男]悲歡往影。[重唱]

[女]過去悲歡。往日情境。[重唱]

[男]此際情。[重唱]

[合]笑傲天際踏前程。去麼幾多滄桑。[重唱]

[女]歲月夊夊再不問。[重唱]

[男]心中此際情。[重唱]

[合]此際情也可永。[重唱]

[重唱]

[合]歲月夊夊再不問。

[合]此際情也可永。

變幻是緣份

作曲　顧嘉煇
原唱　鍾鎮濤

我已確知變幻是緣份，過去往影。為何多疑問。

明日會否愛變幻恨，還是夢去未留痕。無謂去想。

無謂費心去諗。那怕此刻歡欣，那怕有朝愛意不再真情，

要去記取此刻歡欣。那怕有朝愛意不再真情，

若變遷似浮雲，來而復去不驚震，仍舊記得曾

是兩心印。[重唱]

過去無限歡笑，以往幾多相聚，變了記憶，都留

在我心原來情若冰塊，卻會有朝消逝抹去往

影。不讓再留痕。[重唱]

[重唱]

飛躍舞臺

作曲　黎小田
原唱　梅艷芳

在臺上我覓理想。係要我去到理想一於要站在
臺上。換過現在模樣。終歸會變聲威衆響。做個
威水形象。咁點算瘋心妄想。任我翻与滾。都會
得各樣讚賞。重唱
就算高峯衆頂聽。不到歡呼拍掌。未怕在盡頭
上。祇得到一聲歎息。就算踏盡前路。祇我到心
中痛傷。亦要高叫聲。呼叫聲。讚譽拍掌。
一世未後望。望向新理想。係要憑力拼。未怕苦。
不慌張。祇靠手一復。就要攀高峯。就算身帶傷。

未停步。要達到理想。

﹝重唱﹞

就算高峯衆頂聽不到歡呼拍掌未怕在盡頭

上。祇得到一聲歎息。就算踏盡崎嶇路，祇我找到心

中痛傷。亦要不退縮未回望。不退縮。未回望，飛

躍起未停步。飛躍起未停步。向上。

他令我改變

作曲　小田
原唱　梅艷芳

終有一天他令我改變，這段情似箭在絃，這段

情。光似烈燄料到哪朝去後，難見面，多少瘋癲，這段

終有一天他令我改變，這段情

情。閃現若電，緣未了，兩情棄

情深一片，問我怎將愛意盡現。是苦是甜若

見若離，無論世間怎改變，遷飄在風裏面，已是忘言，這段

今生今世不願意改變，這段情已是忘言，這段

情不怕妒羨，齊踏上有情天。念是苦是甜

情深一片，莫把分離轉變作妒念。是苦是甜

斷若連，舊事往影，悲與歡，飄在風裏面。念是苦是甜

顧見火花閃耀，永不變。這段情似箭離絃，這段

情。光似烈燄，長共你心永棄，緣未了心永棄。

笑踏河山

作曲 黎小田
原唱 羅文

隨緣披髮獨行。未嘗鏡染塵。淡然看世事似浮

雲。隨風去無痕。

何妨花氣醺人。顱濾天指引。任由過去事再莫

尋。留情意不惹恨。「重唱」

對酒狂歌一劍獨往。何愁露寒侵鬢人生百感。

輕舟掠過萬里白雲洗我心。啊踏河山。輕帶笑

我獨行。如逝水若行雲。「重唱」

「重唱」

踏河山。輕帶笑。我獨行。如逝水若行雲。

情到濃時休說癡
　　作曲　趙文海
　　原唱　汪明荃
踏上高嶺多少風雨。為何要今朝獨處，哭笑聲。
不再復見，情感內心儲。
在眼底裏多少關注，難忘御空山夜雨，風雨中。
挑鐙共語，長記心深處。
情和恨，遞淚歡娛，問世間那個作主，誰說愛海。
原是飄渺，情若醉，休說癡，獨怕高處，淒風苦雨。
難留得歡欣輚駐，祗有把多少舊愛，全留於心
深處。〔重唱〕
〔重唱〕
祗有把多少舊愛，全留於心深處。

情濃恨更濃

作曲　廣東古曲
原唱　張德蘭

不要把往事記心中，不要將怨恨記心中。應該

知道情濃恨更濃。

不去想，仍然在意中，愛心換來淚湧。是誰令我，

變多往事盡化空。難道愛是有千斤重，一言一

語。細嚴叮囑，也可變籠籠。

其實世事也多變幻，情妄動。蒼天捉美，將人捉

美，迷住情錯用。一生不可能將舊愛拋去，是誰

塵誤我，將情懷送將愁懷送，是前緣誤我，莫再

沉痛，不可輕心送。是誰人誤我，悲世事事朦朧，人

世實際多變幻。
轉眼舊事化清風。隨著柳絮飛去後。難再覓今
朝醒覺後。深情祗餘情淚誰与共。應拋心裏事。
祗當就是情懷誤用。一旦別後。熱情未許再能
復此生有誰共。
祗知轉眼情濃恨更濃。

歌衫淚影

作曲　黎小田
原唱　梅艷芳

人生猶似是風飄絮　誰會知是否去莫傳　流落

在歲月裏化作多少憔悴

愁思惟寄於歌衫裏　誰聽出萬般往日情　記憶

莫要往心中印　惟求任風吹去

歌衫中帶著情淚　心中結欲解憑誰　情緣任散

聚聚散散不堪追悲傷　蘊藏心裏「重唱」

時光能帶得悲傷去　還帶走舊歡知幾許　歧路

漸已現應當記　重尋在歌衫裏「重唱」

重尋在旋律裏

胭脂淚

作曲 黎小田
原唱 梅艷芳

蒼落非有日，蒼謝不留痕。風蒼雪月，美境未可傳留住，不必感歎不再問。秋葉添百感秋月空。餘恨蒼轉眼謝也。知月缺未能避。一生知道情難問。

飛蒼已墜。再也難尋。卻像世間司變情與恨不必再問怕去重尋，要令我心不染塵，相遇是緣份。分別不言恨。歡欣往事有朝逝去何嘗問。不必感歎休怨恨。此生休信緣和份。

多少柔情

作曲　黎小田
原唱　梅艷芳

多少柔情，多少恨，愛都化成淚，誰令我添著眼淚，在痛楚

懷清裏，多少恨，愛都化成淚，誰令我無語相對。

恨愛都讓風吹去。

心底情，莫退避，不必懼怕哀傷無謂，再繫記，世

事每多化淚，情淚已墜，愛剪難斷，情亦永不

變。在我心中驅不去。

此中情多崎嶇都可踏過將悲歡，留在我心裏。

再未會感空虛，填補空虛，不必問我，多少情淚。

情若醉。何妨淚垂。任冷風吹去。

一點相思

作曲　黎小田
原唱　梅艷芳

一點相思，一點癡情淚，相思有淚，卻想問我為

誰墜。增添心裏焦慮。

一點癡心，一點多情淚，癡心化淚，也知是愛是

情累。千般心意未記取。

胭脂染淚化作嗚痕。有淚已乾。獨怕難再墜。一

聲再會截斷柔情。往事變得多唏噓。[重唱]

一點相思。一點多情淚，心中有淚。卻驚為愛為

情墜。癡心空怨多散聚。[重唱]

[重唱]

千般心意未記取。

覓愛重重：
作曲　黎小田
原唱　梅艷芳

共舉梧秋波輕送。梧中泡影輕跳動。柔情像泡沫去匆匆。假意換了情重。[重唱]

情若醉酒香飄送。酒香引得心意動。誰共我醉後兩相擁。酒裏覓愛重重。[重唱]

醉任由醉。美酒轉眼眼空。一生要盡歡。明日似夢。

笑何妨笑。不必氣傷。心中有淚盪。盪盪出了迷濛。[重唱]

何用怕醉後心苦痛。應知已醒反似夢。傳留在冷落醉鄉中。酒裏覓愛重重。[重唱]

莫負今宵
作曲 黎小田
原唱 梅艷芳

不必怕世界永未停。應詠看。到處是美景。不必

理。莫怕錯用情人。但求心中暢快。笑到未停。就

會滿身勁共暢聚。笑一笑真高興。酒未停歌未

傳。顧你傾聽。盡快樂過一晚。不牽掛應詠高歌

且高歌。唱到不停。[重唱]

不苦惱懶理世上名。應詠醉醉了又再醒高聲

叫。就似已忘形。誰在乎高聲去笑笑到未停。就

算是有衝勁。[重唱]

[重唱]

就算是有衝勁。就算是有衝勁。就算是有衝勁。

一生多姿采

作曲　黎小田
原唱　蔣麗萍

啦。啦啦啦。啦啦啦。

醇酒添滿杯。你共我陶醉輕倚，情歌輕唱出。要

盡訴無限心事。那管個：笑我，不必怕去放恣。

大家應該開心。那大家應該高歌。心中要覺暢快。

跌倒也當閒事，大家應該高歌。心中要覺暢快。

得失懶去計較，「重唱」也不去想往事。

啦。啦啦啦。啦啦啦。

人生悲與歡，那用計無用掛慮，贏輸不要緊也

莫理成敗轉眼事。須享此刻光陰。不必計較過

去。不可放過半秒。懶管世上閒事。讓一生多姿

來。不必去分你我記得永遠帶笑。笑聲有真意

義。

[重唱]

世間眾寫意事隨意。

小丑人生　作曲 黎小田
　　　　原唱 蔣麗萍

油彩已遮蓋人面。環繞心中萬變。人被拉著線。

誰在相牽。但我依然要裝笑面。

人生會幾次上演。蓋掩悲歡恨怨。臺上裝著笑。

誰管心酸。但我都無悔獨自在臺上。一生去用

心表演。[重唱]

[重唱]

難忘的你

作曲顧嘉煇
原唱麥潔文

難忘的你。難忘往事事去矣。人去矣。無從

追蹤。卻騰悲痛。怕被愛作美。情莫縱。情也空。誰留

難忘的你。前塵似夢。夢也空。情也空。誰留

心中變做苦痛。說道愛意重難。遞送。徘徊清風

中。曾目送。

那天遠落鴈。鴈去未留痕。似悲歡過往。向風裏

送猶記相依偎。情義心中種。獨惜往日事。今朝

目送。[重唱]

難忘的你。為何似夢逝。似輕風来似輕風情何

淘湧。卻是深重。怕復再變恨情莫縱。留存心坎

中情莫縱。[重唱]

[重唱]

浮生若夢

作曲　黎小田
原唱　張國榮

名利。一眨眼風裏送。名利應知道祇是夢。再回

頭。輕煙四散已失了影蹤。

情意。抱不到是朦朧情意。猜不透輕或重。也莫

問。一朝冷卻流落在幾番風雨中。[重唱]

說一嚴此愛此心不變動。縱使世事常變歷刦

亦情重情還在。豈怕蒼天多作弄。幾番散聚仍

仍未覺矣。

說一嚴此愛此心不變動。豈怕蒼天多作弄。

嚴事不應說風裏送前事不應當祇是夢再回

頭。悲歡百變。卻何妨放低恨重。[重唱]

[重唱]

心中祇有你

作曲　黎小田
原唱　張國榮　關菊英

[男]那管日後情意迷離　那管謊言是虛言.

[妾]情勾情真　都已不理.　那顧舊情永不棄.

[男]那管日後重見無期　祇知現時未分離.[重唱]

[妾]人在何方　都不改變　心中祇有你[重唱]

[男]情緣未復去　獨記心底處　何用退避.[重唱]

[妾]情如醉,不必永相依,一生散聚再不理.[重唱]

[男]那管日後.難免別離.[重唱]

[妾]記取現時共唱隨.[重唱]

[男]如夢時光心裏繁記.[重唱]

[妾]心中祇有你.

[重唱]

[合]心中祇有你.

頂天立地

作曲　顧嘉輝
原唱　鮑翠薇

願意放棄。放棄一切情若已冷。不再心裏纏淚

眼溫馨。再也不見。面對是危險。

未去計較。種種偏見。從未計算得到苦與甜問

我志向。笑：不語。立地頂天。〔重唱〕

莫說血已冷。人轉變。溫情藏背面。怎能忘怨與

恨。真情懷未去遮掩。莫說似鋼鐵。人冰冷。有誰

能判斷。心仍存愛與淚。溫柔仍未改變。〔重唱〕

〔重唱〕

楚歌

作曲　顧嘉煇
原唱　張學友

淡：野花香、煙霧蓋似夢鄉。別後故鄉千里外。

那世事變模樣。月是故鄉光与亮。

池塘有鴛鴦。心若醉兩情長。〔重唱〕

已照在愛河上。我卻在他鄉。〔重唱〕

千里關山。風雨他鄉。鄉音我願聽家裏酒。我願

能嚐。〔重唱〕

莫道隔千山。朝夕裏也夢想。但望有朝身化蝶。〔重唱〕

對抗著風雨霜。我再踏家鄉。

〔重唱〕

但望有朝身化蝶。對抗著風与霜。我再踏家鄉。

楚河漢界

作曲　顧嘉輝
原唱　譚詠麟

萬山不會阻去向。人世淘巨浪。自知心裏是豪

情。誰怕滄桑。

雄心今朝多壯志。要推去前浪。何必多想~過

往。我祇向巖望〔重唱〕

送境險阻不計較。冰雪路。熊踏過。流了血。都帶

笑。不必回望〔重唱〕

莫使春風空過去。不怕入情繮。熊去愛。敢去愛。

那用徜徉〔重唱〕

〔重唱〕

啊。啊。傾倒四方。

啊。啊。名動四方。

作曲　黎小田
原唱　羅文

開心每一分秒

扮隻貓兒，曚眼大臭，的確像妙，眼睛都會笑。跳

兩跛頭，共尾搏命亂搖，祗想使你歡笑。[重唱]

扮隻獅子，體態論盡，的確像妙，個樣懵到笑。你

裝惡能令你變做開心，開心每一分秒。[重唱]

成對公仔諧趣扮鬼臉，作狀薰縮膊，見到面亂咁

笑。早晚對住，一世服住，的確像妙，每天睇見佢[重唱]

揸魚頭同白菜，趣味不少。開心每一分秒。[重唱]

[重唱]

開心每一分秒，開心每一分秒。

新紮師兄

作曲　黎小田
原唱　梁朝偉

踍持心中理想。不可退縮。那管身帶傷。如今走

我路向。不怕跌倒。困境努力上。

功勞不必去搶。不必緊張。也不貪讚賞。危險不

怕遇上。不會轉彎。我可算倔強。

路總是長。面對艱鉅。都當平常。全力向上覓理

想盡了力量。就算失敗祇會語句輸了運氣不

必痛傷〔重唱〕

生平不會後悔。不會自怨。笑嚴真正響。如今充

涵自信。不會後悔。說句走我路向。〔重唱〕

〔重唱〕

作曲　黎小田
原唱　呂方　梁朝偉

孤獨不再怕。

如今空屋我尋覓。難拒屋中，處處。太過沉寂，為何靜了。歡呼笑聲。驟變了多少歎息。

何必苦苦去尋覓。停止悲傷。不應再次沉寂，為何靜了。歡呼笑聲。獨向著舊時追憶。〔重唱〕

未能忘掉眼眶裏柔情。不可復見嫵俏的輕笑。

情於心裏。來而復去。未想再歎息。倦意是無極。

孤獨不再怕。失掉不可惜。祇是拋不去。心內悄寂。

〔重唱〕

為何忘掉往日那豪情。應要復見不歇的歡笑。

還應驅散舊情舊怨。不必多歎息復再踏前路。

孤獨不再有。不用多啼噓。心內已知道。情不是

悄嘛。

兩心未變

作曲　黎小田
原唱　梅艷芳

情緣是債難拖欠。無謂去阻延。綿綿情意不改

不變。怎會分昨天今天。

從來未信難相見。情若兩心纏。離合聚散祇隔

一線。全在兩心未變。

態態那可依。在每刻重現百變。其實卻是兩

心連。在不經多變遷。人在兩地如相見。全在兩

心未變。〔重唱〕

〔重唱〕

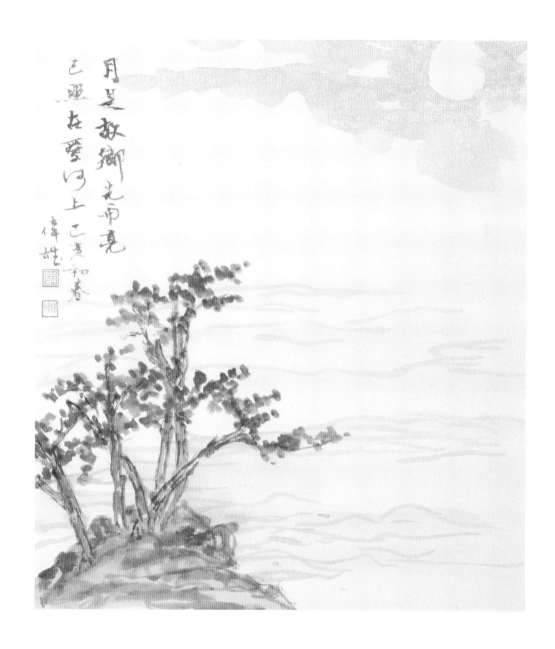

長江水，縱使永不留，未可帶走，此際憂、歷盡滄

桑劫後，始終未說愁。無限意，君知否。

隨風過去，閒愁未再留，願把歎息都帶走，千峯千

山過後，小舟逐水流。難盡載心內愁。

莫多求，莫說聚首解憂，祇因有酒，人依舊情義

卻不留。莫憶往日時候〔重唱〕

人消瘦，為了相思，瘦盡把痛楚心裏收，滔滔江

水去後，往影未再留，留下了千百愁〔重唱〕

〔重唱〕

留下了千百憂。

作曲　黎小田
原唱　梅艷芳

迷離

作曲　顧嘉輝
原唱　葉倩文

不想。試兩相思。那滋味。緣份冣離奇。不必說。說

不清。太過奇。似迷離應相信。緣和份。縱使避。亦

會找到你。不應見。縱相遇都祇是傷悲。

今朝見。那朝分也不問。原是有定期。得歡笑懶

傷悲。怨與愁休緊記。得相見。要歡欣。世間恨應

諒不再理。祇知道到今日。得到是知己。［重唱］

［重唱］

祇有情永在

作曲　顧嘉煇
原唱　張學友　鄺美雲

〔女〕世間事。不知怎分對錯。

〔男〕懶得問。恩怨怎分開。

〔女〕當一切若浮雲。

〔男〕祇有情永在。

〔合〕心中記一份愛。

〔女〕再不問。問一聲應否去愛。

〔男〕愛海內。一切也應諾。

〔女〕也不怕消失去。

〔男〕不會難替代。

〔合〕風巖裏都找到愛。

[女]未怕分開。縱使分開。亦都知美夢仍會在。[重唱]

[男]何必感慨。誰會意外。此心不變遷何曾改。[重唱]

[女]再不用。口中天、說愛。[重唱]

[男]懶分辨。心裏情意若何。[重唱]

[女]有朝會輾別離。[重唱]

[男]不會成障礙。[重唱]

[合]清風裏都找到愛。啊。千山裏都找到愛。[重唱]

[重唱]

醉

作曲　顧嘉輝
原唱　鄭美雲

不要頁了。這一刻歌嚴夜色。旋律裏共舞。魂蕩去。萬尺高。不理會到。那一朝一切沉痳。祇想這夜裏沉迷翩：舞。〔重唱〕

盡了此栖就是醉倒。在醉鄉中何來煩惱。人世間儘是歎息。從來就當聽不到。啊。懶管他天翻地覆祇知每夜裏。沉迷在翩：舞。〔重唱〕

〔重唱〕

九一　　　醉

責任編輯　郭子晴

裝幀設計　黃希欣

印　務　劉漢舉

萬水千山總是情

鄧偉雄曲詞選集

出版

中華書局（香港）有限公司

香港北角英皇道四九九號北角工業大廈一樓 B

電話：（852）2137 2338

傳真：（852）2713 8202

電子郵件：info@chunghwabook.com.hk

網址：http://www.chunghwabook.com.hk

發行

香港聯合書刊物流有限公司

香港新界荃灣德士古道 220-248 號

荃灣工業中心 16 樓

電話：（852）2150 2100

傳真：（852）2407 3062

電子郵件：info@suplogistics.com.hk

印刷

美雅印刷製本有限公司

香港觀塘榮業街六號海濱工業大廈四樓 A 室

版次

2021 年 4 月初版

2022 年 4 月第 2 次印刷

©2021 2022 中華書局（香港）有限公司

規格

16 開（286mm×210mm）

ISBN

978-988-8676-70-5